中国历代名碑名帖集字系列丛书

欧阳询

九成宫醴泉铭集字对联

陆有珠/主编

安徽美术出版社
全国百佳图书出版单位

图书在版编目（ＣＩＰ）数据

欧阳询九成宫醴泉铭集字对联 ／ 陆有珠主编 . — 合肥 ：安徽美术出版社，2019.5

（中国历代名碑名帖集字系列丛书）

ISBN 978-7-5398-8787-6

Ⅰ．①欧… Ⅱ．①陆… Ⅲ．①楷书—碑帖—中国—唐代 Ⅳ．① J292.24

中国版本图书馆 CIP 数据核字（2019）第 007592 号

中国历代名碑名帖集字系列丛书

欧阳询九成宫醴泉铭集字对联

ZHONGGUO LIDAI MINGBEI MINGTIE JI ZI XILIE CONGSHU

OUYANG XUN JIUCHENGGONG LIQUANMING JI ZI DUILIAN

陆有珠　主编

出 版 人：唐元明

责任编辑：张庆鸣

责任校对：司开江　陈芳芳

责任印制：缪振光

封面设计：宋双成

排版制作：文贤阁

出版发行：时代出版传媒股份有限公司

　　　　　安徽美术出版社（http://www.ahmscbs.com）

地　　址：合肥市政务文化新区翡翠路1118号出版传媒广场14F

邮　　编：230071

出版热线：0551-63533625　18056039807

印　　制：天津联城印刷有限公司

开　　本：787 mm × 1380 mm　1/12　印张：6

版　　次：2019年5月第1版

印　　次：2020年2月第2次印刷

书　　号：ISBN 978-7-5398-8787-6

定　　价：29.80元

目录

1

七言对联

八言对联

花開富貴

竹解幽芳

上联　花开富贵

下联　竹解幽芳

概述：对联是由对偶词形成对仗而组成的两句话，对联的韵律要按标准韵律出句和对句，对联还要求字数相等、词性相当、结构相应、节奏相同、平仄相谐、意义相关。

人品正書品

文心清道心

【上联】人品正书品

【下联】文心清道心

概述： 对联的韵律要求上联的尾字以仄音结尾，下联的尾字以平音结尾，其次要求平平仄仄仄两两交替，放宽些说是一、三、五不论、二、四、六对齐，上联的第一个字可单平或单仄，尾字可以单仄，中央不可以单仄，中央的单仄叫孤仄，中央的单平叫孤平，对联不能孤仄和孤平。

文章千古事

草木一时荣

〔上联〕文章千古事

〔下联〕草木一时荣

概述：在纸上书写一副对联，首先留出上、下、左、右四周的空白。不要太顶边，字与字之间也要留出适当的距离。看看黑白相间的太极图，知白可以守黑，即把墨写的笔道看成是『字』，留下的空白也当作字来看。黑白要和谐，才是一幅好作品。

有天皆舜日

無處不春風

上联：有天皆舜日

下联：无处不春风

概述：对联的韵律规定长音为平，短音为仄。现代汉语（普通话）的一、二声为平，三、四声为仄，古韵律是按古代南方人的语音制定的，所以有些古联用现代的普通话来念并不合平仄，如改用南方方言如粤语来念，大都能行得通。

肯言颂前圣

诚心扶后昆

上联 肯言颂前圣律诗的韵律，所以有时也选用一些格律诗的联句。

概述：对联还遵守格律诗的韵律，所以有时也选用一些格律诗的联句。

挹天地正氣

含日月光華

【上联】挹天地正气

【下联】含日月光华

点评：上下联要对齐，落款可偏上或偏下，以补其缺，达到新的平衡。如果落款还达不到满意的效果，可用印章来调整，使整幅作品更加完美。

政通千家樂

人和萬戸春

【上联】政通千家乐

【下联】人和万户春。

点评：『政』字左右穿插；『通』字走之底的捺尾和

点互相呼应；『家』的中点与弧钩在同一直线上。

合天地清氣

極山水大觀

上联 合天地清气，

下联 极山水大观。

点评：「合」字撇捺伸展，盖住下方；「天」字撇捺伸展，承起上方，故上方二横宜短；「气」字横折斜钩的弯度较大，与「观」字的竖弯钩有别。

閒来亦赋詩

情至常醉酒

点评：『赋』字的斜钩较长，这一笔势要求运笔行墨留得住，然又非停滞不前，须灵活运用腕力，紧而快地向右下行笔，遒劲钩出，这是斜钩的特点，其他斜钩类此。

山中無磨日

世上有春秋

【上联】山中无历日

【下联】世上有春秋

点评：『无』字的三横长短有异，四竖有别，下方四点改为三点；『世』字左右两竖向内收进。

春去花猶在

冬歸月長明

【上联】春去花犹在

【下联】冬归月长明。

点评： 『春』字三横宜短，撇捺伸展；『冬』字撇捺亦伸展，上点在撇捺末端的连线上。

春至花若锦

风来竹亦清

【上联】春至花若锦

【下联】风来竹亦清

点评：『花、若』两字的草字头有变化；『风』字左撇用回锋撇与横斜钩遥相呼应；『亦』字笔画少，可以粗壮些；『锦』字笔画多则宜细。

出淤泥而不染

濯清涟而不妖

【上联】出淤泥而不染

【下联】濯清涟而不妖

点评：该联有六处有三点水，但各有变化，临习时宜加以注意。

旅游北通南畅

行商東就西成

【上联】旅游北通南畅

【下联】行商东就西成

点评：『畅』字斜中有正，『勿』部的横折钩的钩与上方『日』部的左竖呼应。

沐雨櫛風養性

延齡悦體怡心

【上联】沐雨栉风养性，

【下联】延龄悦体怡心。

点评：『养』字有两捺，上捺伸展，与左撇呼应，下捺改作长点，让出上捺作主笔；『龄、体』笔画较多，分布宜密一些。

為人言而有信

作事持之以恒

上联 为人言而有信

下联 作事持之以恒

点评：『为』字难写在于第二笔的撇不易安排好，撇的斜度约为四十五度，直中还有曲，四点宜靠上些，空出下方，显得紧凑。

上联：仰观宇宙之大

下联：俯察品类之盛

点评：笔画太多或太少的字都不好写，『之』字的点、提和捺三笔的起笔连线成一直线，下方的捺一波三折，托起上方的笔画；『大』字的撇是竖撇，先竖后撇。

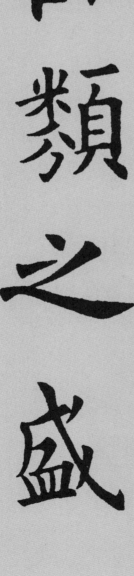

天時不如地

地利不如人和

上联 天时不如地利

下联 地利不如人和

点评：『不』字的中竖对着横画的中点，撇与长点连线，可以看作是一个等腰三角形则两底角相等，『天、人』两字的撇捺亦作同样看待。

上联 花间清旷至莲甚

下联 贤者娱怀与菊同

点评：『旷、莲』的横画较多，注意横画之间分布均匀；『间、怀、与』的竖画较多，可以作同样看待，分布均匀。注意这是看起来均匀，实际书写时是左略小，右略大。

花間清曠至蓮甚

賢者娛懷與菊同

登山相望無異地

觀水亦是有情文

【上联】登山相望无异地

【下联】观水亦是有情文

点评：『登、水、文』字的撇捺均可视作等腰三角形的构成，写时注意左右呼应。

汀蘭馥馥沙鷗集

岸芷青青錦鱗游

上联┃汀兰郁郁沙鸥集

下联┃岸芷青青锦鳞游

点评：笔画多的字分布宜密些，笔画宜轻灵些，如『兰、郁、鸥、集、锦、鳞、游』等字；笔画少的如『汀、沙』字则宜粗壮些，这样整幅字看起来才和谐。

猛浪若奔水激岸

寒树负势石生泉

【上联】猛浪若奔水激岸
【下联】寒树负势石生泉

点评：『奔、岸、树、生』等字的竖画上伸较多，这是欧字的结构特点，整字显得较瘦长。

山崇水曲蘭相引

天朗氣清鳥互鳴

〔上联〕山崇水曲兰相引

〔下联〕天朗气清鸟互鸣

点评：左小右大的字，左方宜靠上些，如「鸣」字的「口」宜偏上而不能下掉。

兰亭水曲怀晋字

柳林菊鲜爱陶诗

上联 兰亭水曲怀晋字

下联 柳林菊鲜爱陶诗

蘭亭水曲懷晉字

柳林菊鮮愛陶詩

点评：『柳』字是左中右结构，中间部分作敧侧之势处理；『林』字左右同形，写时左收右放，左略小，右略大，左竖不钩，右竖带钩，以求同中有异的变化。

不蔓不枝香益远

一觞一咏情则幽

点评：『不、一』等字笔画少，宜粗重些；『蔓、觞、远、幽』等字笔画多，宜轻细些。

劳其筋骨能忍性

饿其体肤不动心

【上联】 劳其筋骨能忍性

【下联】 饿其体肤不动心

点评：『肤』字有十个横画，注意横画分布宜密些；『动』字的『力』要把撇伸过左方，『心』字的卧钩要注意钩的中心点。

临风更觉声色壮

沐雨犹怀玉阙云

〔上联〕临风更觉声色壮、

〔下联〕沐雨犹怀玉阙云

点评：「风、玉」之疏处可以走马；「觉、声、怀、阙」之密处则密不透风。

遠霓江湖念君惠

高居堂廟憂民風

上联「远处江湖念君惠

下联」高居堂庙忧民风

点评：『处』的横折钩向中心收进，钩尖在中竖线上。

凝形释心无所见

暮色苍然醉不归

上联：凝形释心无所见；

下联：暮色苍然醉不归

点评：「形」的三撇收缩；「苍」的两撇伸展；「见、色」两字的竖弯钩向右外钩出，这是欧字的特点。

南极潇湘风雨静

北通巫峡月光浮

[上联] 南极潇湘风雨静

[下联] 北通巫峡月光浮

点评：欧字的左右两竖有内收束腰之势，如『南、潇、通』等字。

鸢飞天旷骚人咏

鱼沉影静迁客怀

上联 鸢飞天旷骚人咏

下联 鱼沉影静迁客怀

点评：『鸢』字横画短，用点补其空；『骚』字的『马』之四点斜上与右边互相呼应，撇穿插向左方。

覽物既思于人異

賦詩每欲與天游

上联 览物既思于人异；

下联 赋诗每欲与天游。

点评：『览』字笔画较多，部件也较多，宜上密下疏；『每』字底下一钩在中线上。

一生知足信可樂

萬類靜觀在無為

【上联】一生知足信可乐

【下联】万类静观在无为

点评：『乐』字上部的左中右三部分宜紧凑，下方两点与上方左右两部件呼应；『类』字上下齐平，左下方作斜势处理，注意斜中有正。

讀書務知前人意

做事猶合少年時

上联 读书务知前人意，
下联 做事犹合少年时

点评：「读」字左边五横与右边八横互相呼应；「书」字八横均匀分布，但长短有异，最长在第二横；「时」字左三横与右三横互相呼应。

書至隨心神則遠

人惟無欲品能高

点评：「惟」字有三竖，中间竖伸长一点，以求变化；「能」字以左为主，右边较侧于左边。

疊嶂重巖通絶壁

横柯亘柏盖高亭

上联·叠嶂重岩通绝壁

下联·横柯亘柏盖高亭

点评：『叠』字三个『田』字以第一个『田』字为基准；『嶂、岩』左边的『山』字宜上靠；『壁』字作左右结构处理。

上联　高猿啸朝发白帝

下联　锦鳞泳暮到江陵。

高猿啸朝发白帝

锦鳞泳暮到江陵

点评：句式是前三字后四字。

老安少懷夫子志

後樂先憂古士風

【上联】老安少怀夫子志

【下联】后乐先忧古士风

点评：『夫子』指孔夫子，孔夫子说『老者安之，少者怀之』。『后乐先忧』是范仲淹《岳阳楼记》的名句。

一庭花草褐也馨

千里江山綠皆染

上联 千里江山绿皆染

下联 一庭花草褐也馨

点评：下联上方字的笔画少，如落款宜靠上些，以求平衡。

白丁談笑調素琴

鴻儒往来閱金経

【上联】白丁谈笑调素琴

【下联】鸿儒往来阅金经

点评：『白、丁』以笔画粗见字的势大；『鸿、儒』等字以密布取势。

上联：临风每有神来笔；

下联：观海能无惜水心

临风每有神来笔

观海能无惜水心

点评：『临』字三个『口』同中有异；

『无』字四点与四竖呼应。

寵辱皆忘而長樂

得失無心乃永和

上联 宠辱皆忘而长乐。

下联 得失无心乃永和

点评：下联『心、乃』二字笔画少，宜以款补之。

寒涧有霜悬怪柏

绝嶮多瀑引清泉

上联 寒涧有霜悬怪柏

下联 绝嶮多瀑引清泉

点评：下联款字若往上一些，在第一、二字之间，则显得局促；「多」字处似乎有断绝之虞，可于此处以款补之。

人有不為斯有品

予無所得可無言

【上联】人有不为斯有品

【下联】予无所得可无言

上联：人有不为斯有品
下联：予无所得可无言

点评：『斯』字两撇，一平一竖；『予』字三个钩，有连有断，有长有短，有直有弯；『得』字双人旁，竖画对着首撇尾部起笔。

未知明年在何处

不可一日无此君

上联　未知明年在何处

下联　不可一日无此君

点评： 苏东坡说，宁可食无肉，不可居无竹，无肉使人饥，无竹使人俗。居处种竹，再品此联，甚妙！

月明江山千里外

人立水天一色間

上联 月明江山千里外

下联 人立水天一色间

点评：『月』字的第二横约在横折钩的中间，留出下方的空白；『明』字左右上下齐平。

把酒临风怡丝竹

引觞望月著文章

点评：『丝、竹』两字左右结构均是相同的部件，写时左边宜略收，右边略放，看起来才和谐，同时，还有些细微的变化，请读者自己找一找。

龍潭何心繚岸芷

仙湖無意暎汀蘭

[上联] 龙潭何心缭岸芷

[下联] 仙湖无意映汀兰

点评：「龙」字横画注意穿插呼应；「缭」字上放下收，末笔三点由「小」字变来。

寒涧飞霜萦柏影

空山传响属猿啼

〔上联〕寒涧飞霜萦柏影

〔下联〕空山传响属猿啼

点评：宝盖头一般应盖住下面的笔画，如「空」字；但是下方有撇捺时，应让撇捺伸展，例如「寒」字。

獨坐猶爲蘭溪趣

群游自帶竹林風

【上联】独坐犹为兰溪趣

【下联】群游自带竹林风

点评：「独」字左右两部分都向左；「带」字上方四竖走向各异，下方是一个倒三角形，重心落在中竖上面。

管其三七二十一

醉之三百六十五

欧阳询九成宫醴泉铭集字对联·七言对联

点评：虽然平仄不是很对，但是一派醉醺醺的样子还是值得一读。

畢生會心乎絲竹

列坐暢懷于管弦

【上联】毕生会心乎丝竹

【下联】列坐畅怀于管弦

点评：『乎、于』中竖钩带点弧势，像被万钧之力压着仍能岿然屹立的样子。

一懷丹心少人知

千類靜觀皆自得

上联 千类静观皆自得

下联 一怀丹心少人知

点评：上联笔画多的字宜紧凑，下联笔画

少的字宜粗放，不足之处宜以款补之。

与世不窥人所短

修文爱集众之长

　与世不窥人所短

　修文爱集众之长

点评：『与』字下两点和上方最外面的两竖互相呼应；『文』字上点与撇捺的交叉点呼应；『之』字笔势笔断意连。

山水之間有清趣

林亭以外無世情

【上联】山水之间有清趣；

【下联】林亭以外无世情

点评：『有』字撇从横画中间过；

『亭』字上点与竖钩上下呼应。

以弦作樂絲穿竹

列坐為情水暎山

【上联】 以弦作乐丝穿竹

【下联】 列坐为情水映山

点评： 『弦、乐、丝、为』等字折笔甚多，注意其变化。

曲水流長天地外

崇山列坐有無中

【上联】曲水流长天地外，

【下联】崇山列坐有无中

点评：『曲』字三横平行，但四竖走向各异，左右两竖内收，中间两竖弯中有直。

一室圖書呈清潔

百家文史足風流

上联 一室图书呈清洁

下联 百家文史足风流

点评：『清、洁、流』的三点水有何异同，请读者仔细分析。

風煙俱淨千鷗翔

波瀾不驚萬頃碧

点评：读该联如登上岳阳楼所见。

為學深知書有味

觀心遂覺寶生光

上联 为学深知书有味

下联 观心遂觉宝生光

点评：欧字的竖弯钩写得非常别致，请仔细分析『观、觉、光』三字的竖弯钩。

風人所咏每於古

仁者之愛布至今

上联：風人所咏每于古

下联：仁者之爱布至今

【上联】風人所咏每于古

【下联】仁者之爱布至今

点评：「咏」字左边的「口」字小，宜偏上；「爱」字点多，上三点往内收，下三点往外放。

望峰息心寵辱無憂

窺谷忘返去留何憂

【上联】望峰息心宠辱无虑

【下联】窥谷忘返去留何忧

点评：『返』字『反』的捺变点，保留走之底一捺；『留』字这样处理，显得峻拔高耸。

登岳陽樓覽巴陵狀

會瀟湘客觀洞庭潮

上联 登岳阳楼览巴陵状

下联 会潇湘客观洞庭湖

点评：该联字笔画较多，宜茂密，而不拥挤。

天朗氣清俊秀皆會

春和景暢少長咸集

【上联】天朗气清俊秀皆会

【下联】春和景畅少长咸集

点评：『少』字以撇画作主要笔画，其他笔画皆依附于它。

上联 修竹茂林桃歌李咏

下联 崇山峻岭虎啸猿啼

修竹茂林桃歌李咏

崇山峻岭虎啸猿啼

点评：『竹、林』两字是左右结构，左边略收，右边放开；『林、歌、李、咏、峻、猿』的捺应各有变化。

千峰竞峻猿惊虎啸

百花盛开蝉乐鸢飞

[上联] 千峰竞峻猿惊虎啸

[下联] 百花盛开蝉乐鸢飞

点评：『峰』字的『山』宜靠上，在长撇的上方；『盛』和『鸢』的斜钩长而挺拔。